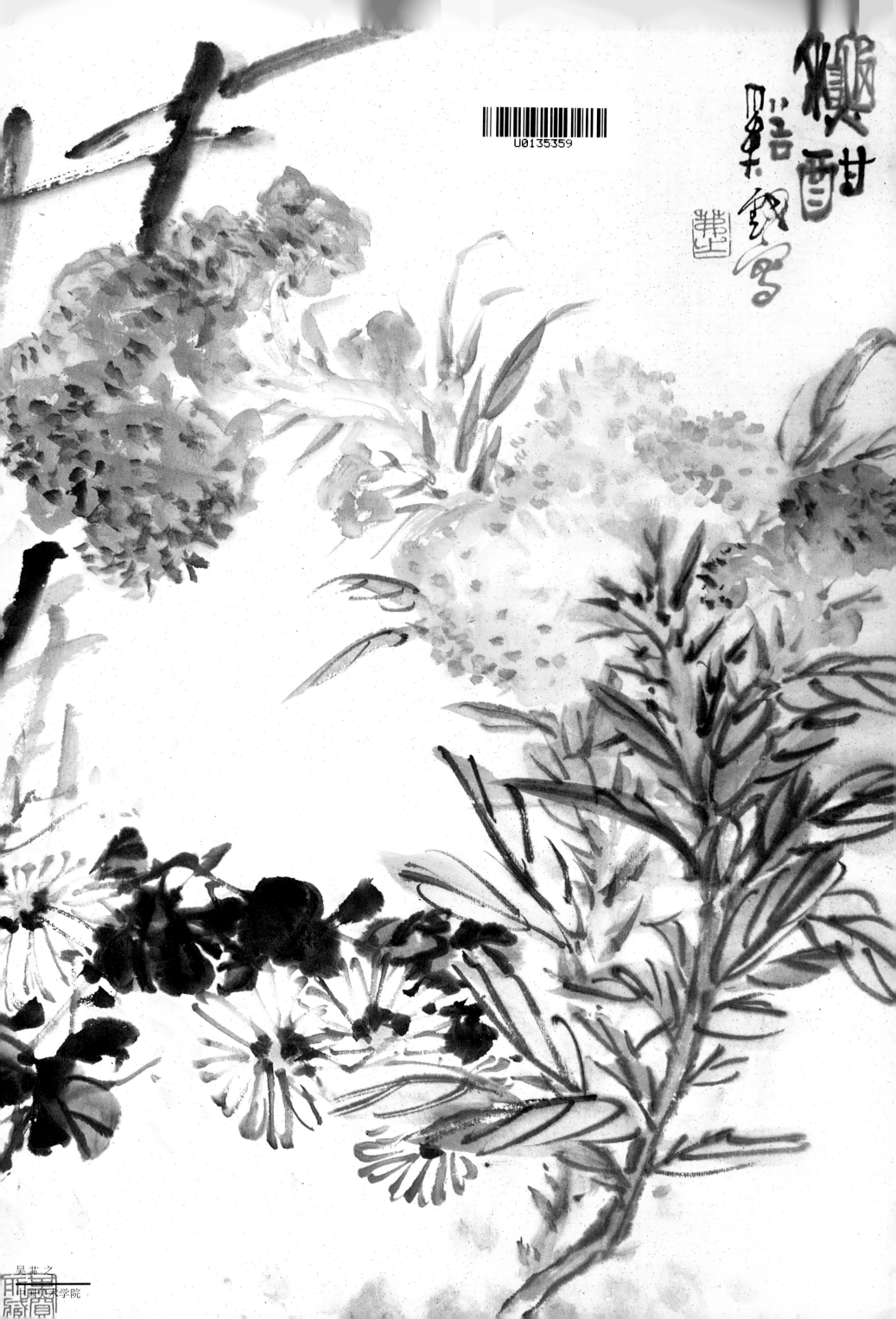

春光骀荡天泬寥　隐柳要缘桃华媚
桃柳不必窗入画相象　翩翩相邀游
消遥　舊時王谢休挂目如见云林
似璧　凤之意尽饶但见群燕翔飞
骋　一鉴性晓且看澜激　春浪高
漾三祚印　意溪作游

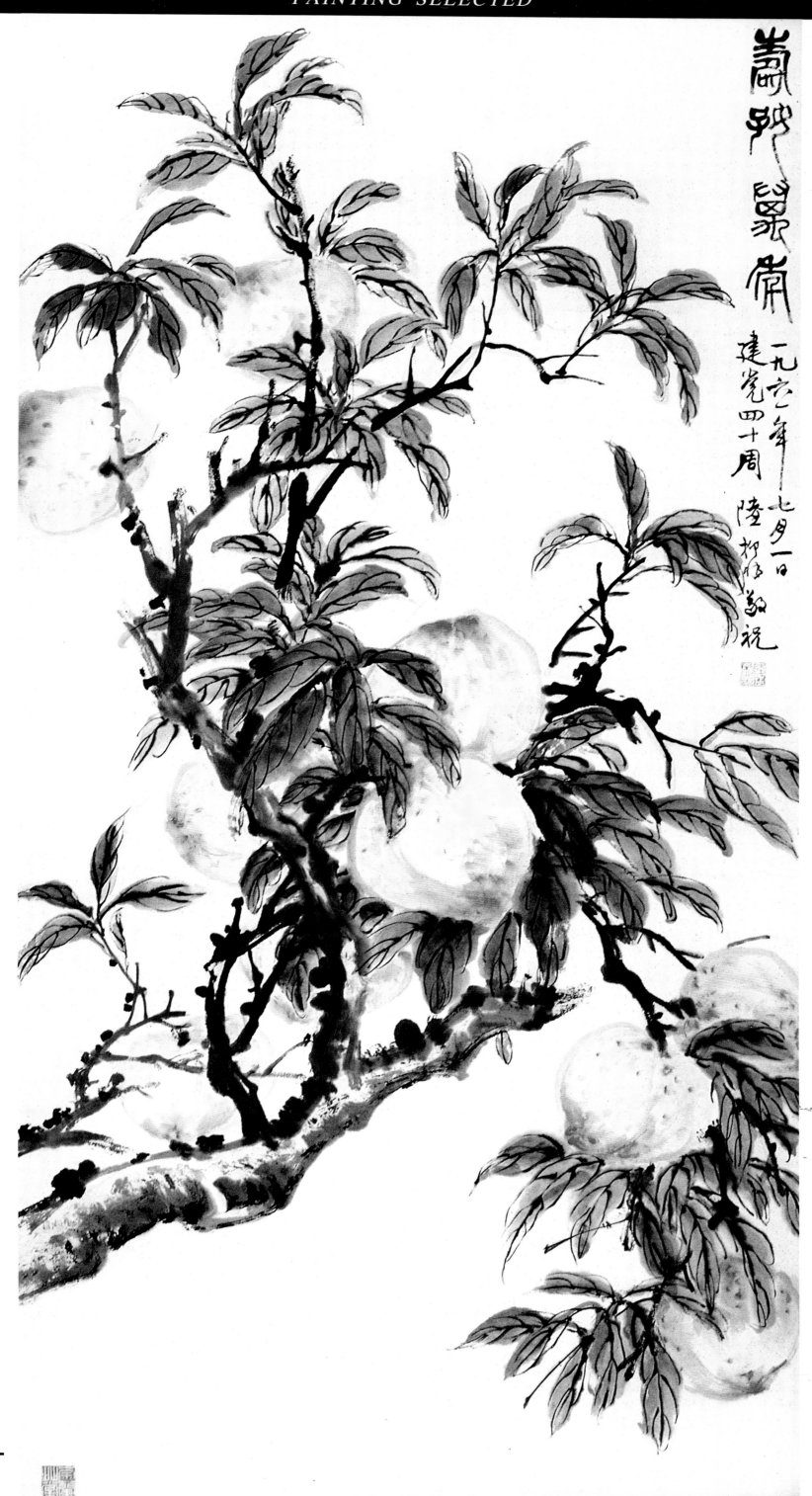

陆抑非

中国美术学院

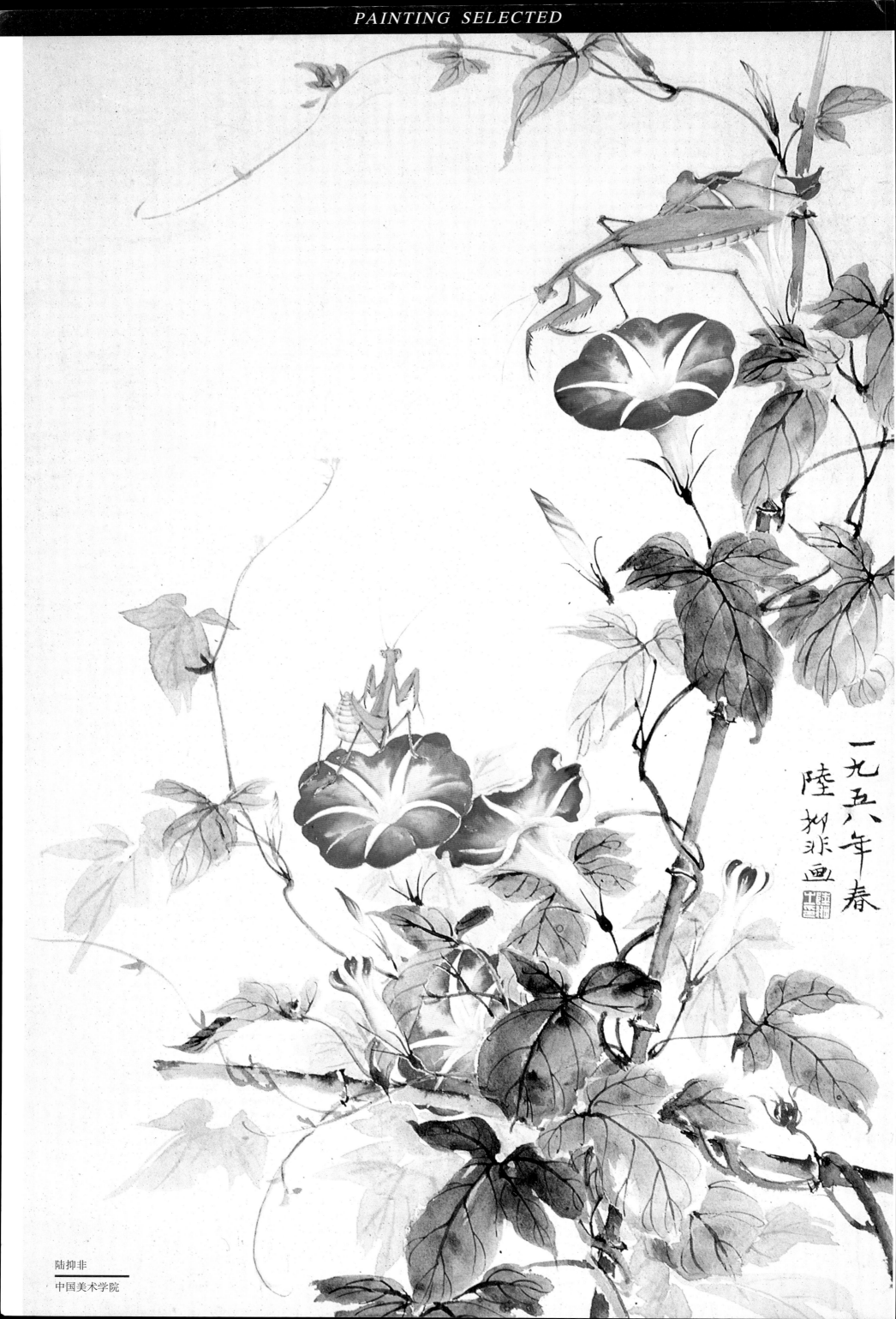

一九五八年春
陆抑非画

陆抑非
中国美术学院

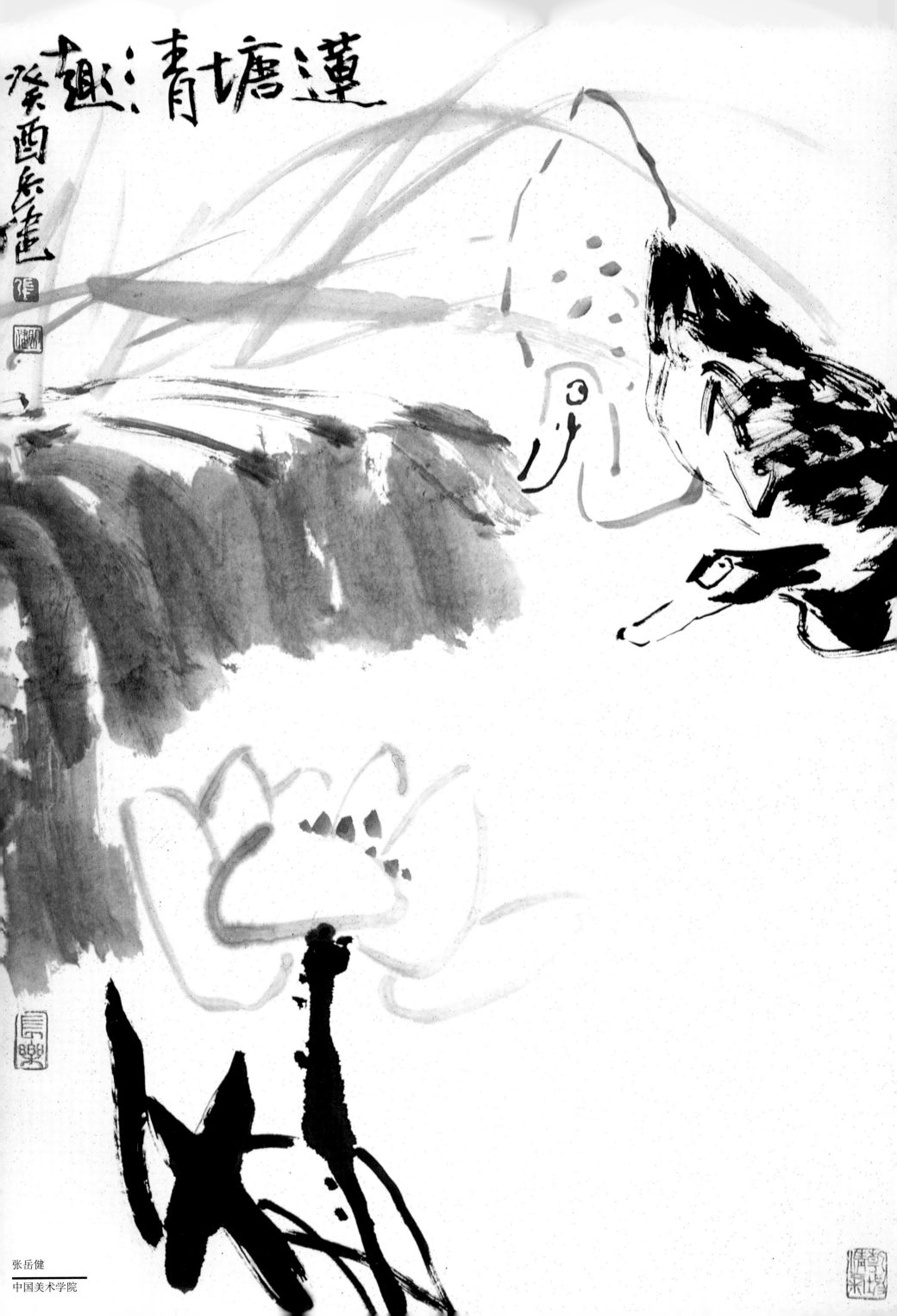

莲塘清趣

癸酉夏兵莲

张岳健
中国美术学院

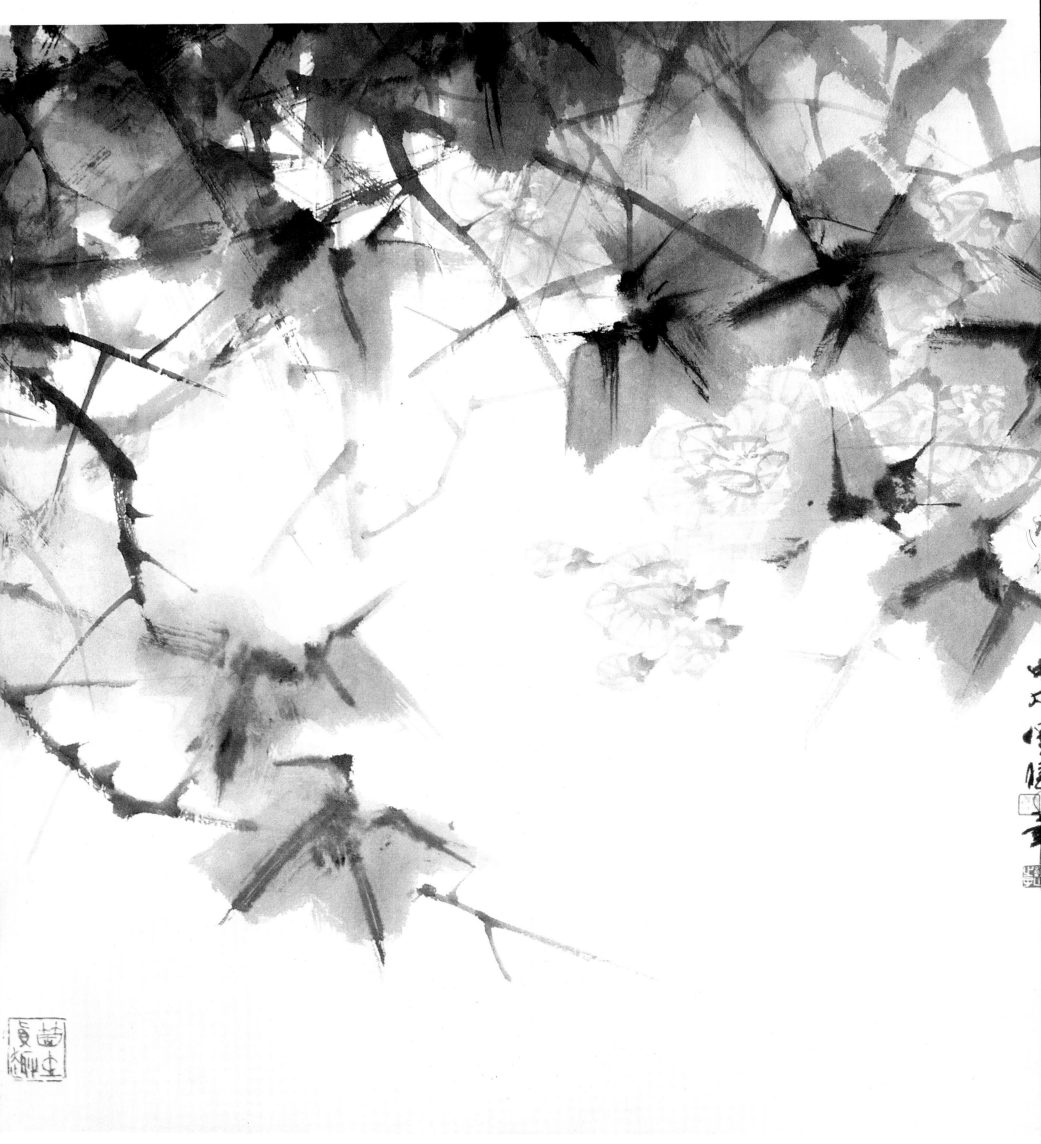

舒传熹
中国美术学院

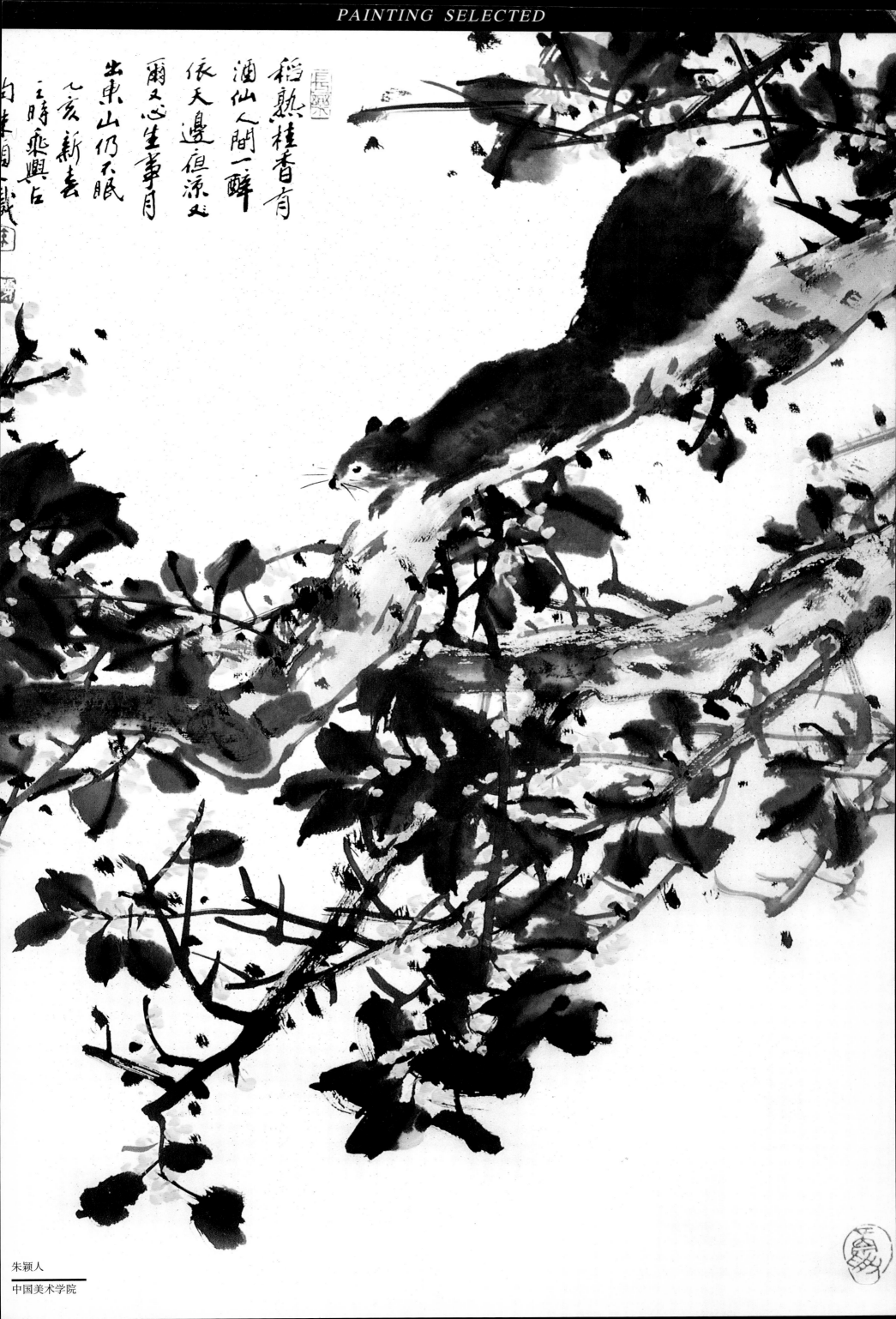

稻熟桂香有
酒仙人間一醉
依天邊徂涼處
爾又心生事月
出東山仍不眠
飞亥新春
三時乘興占
向集自不識

朱颖人
中国美术学院

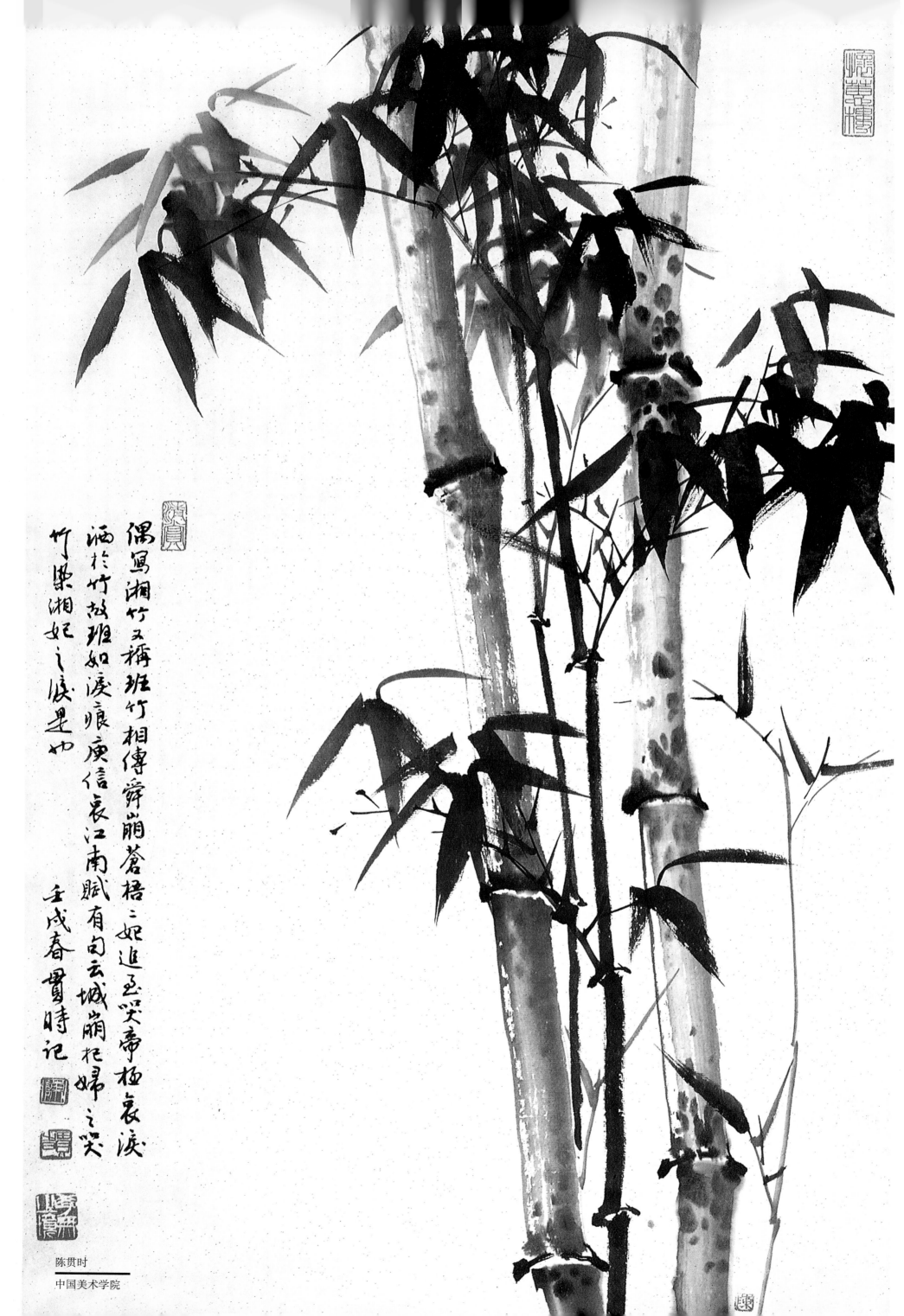

偶寫湘竹又稱班竹相傳舜崩蒼梧二妃追之哭帝極哀淚灑於竹故班如淚痕庚信哀江南賦有句云城崩杞婦之哭竹染湘妃之淚是也

壬戌春貫時記

陈贯时

中国美术学院

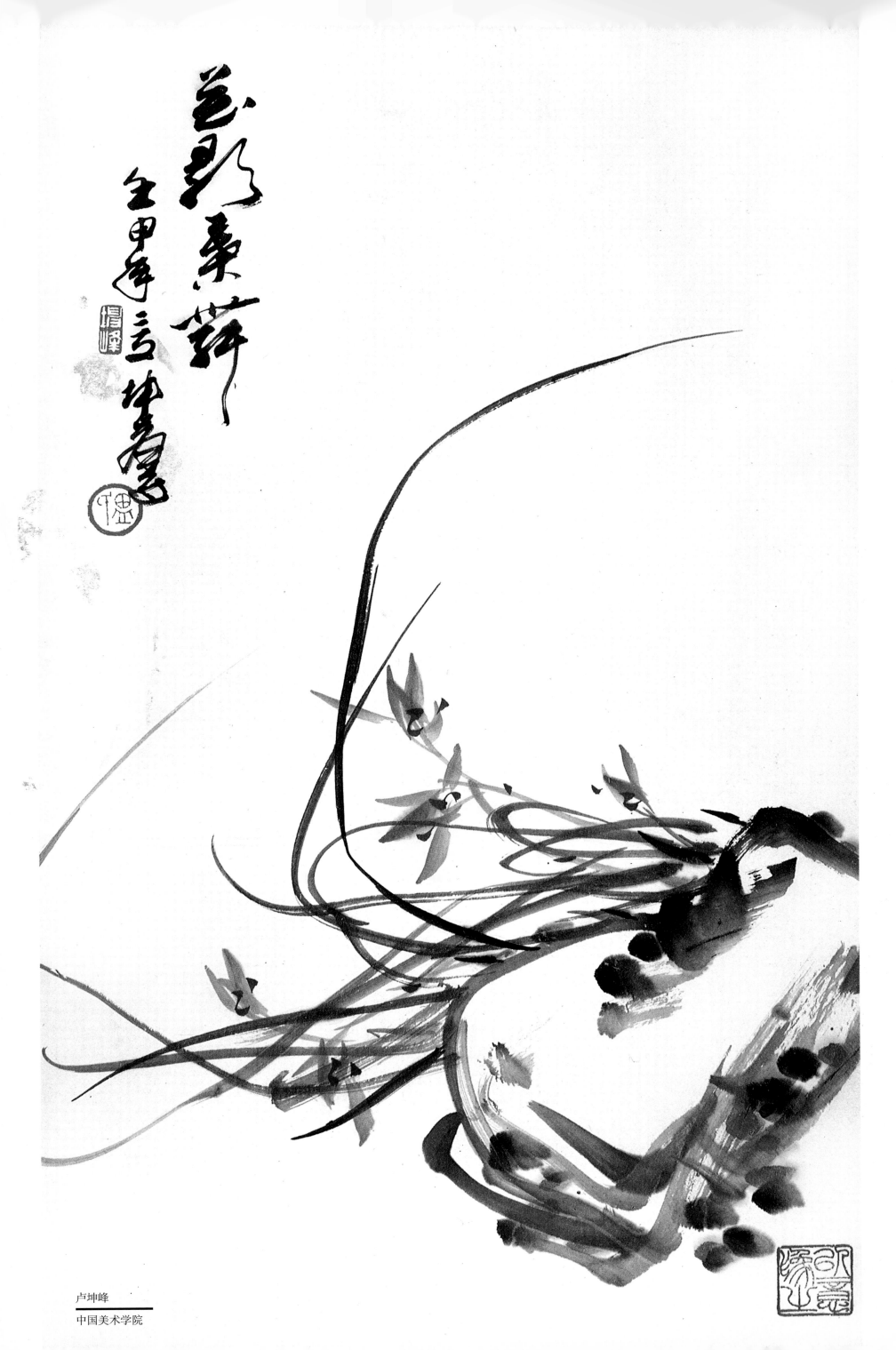

卢坤峰

中国美术学院

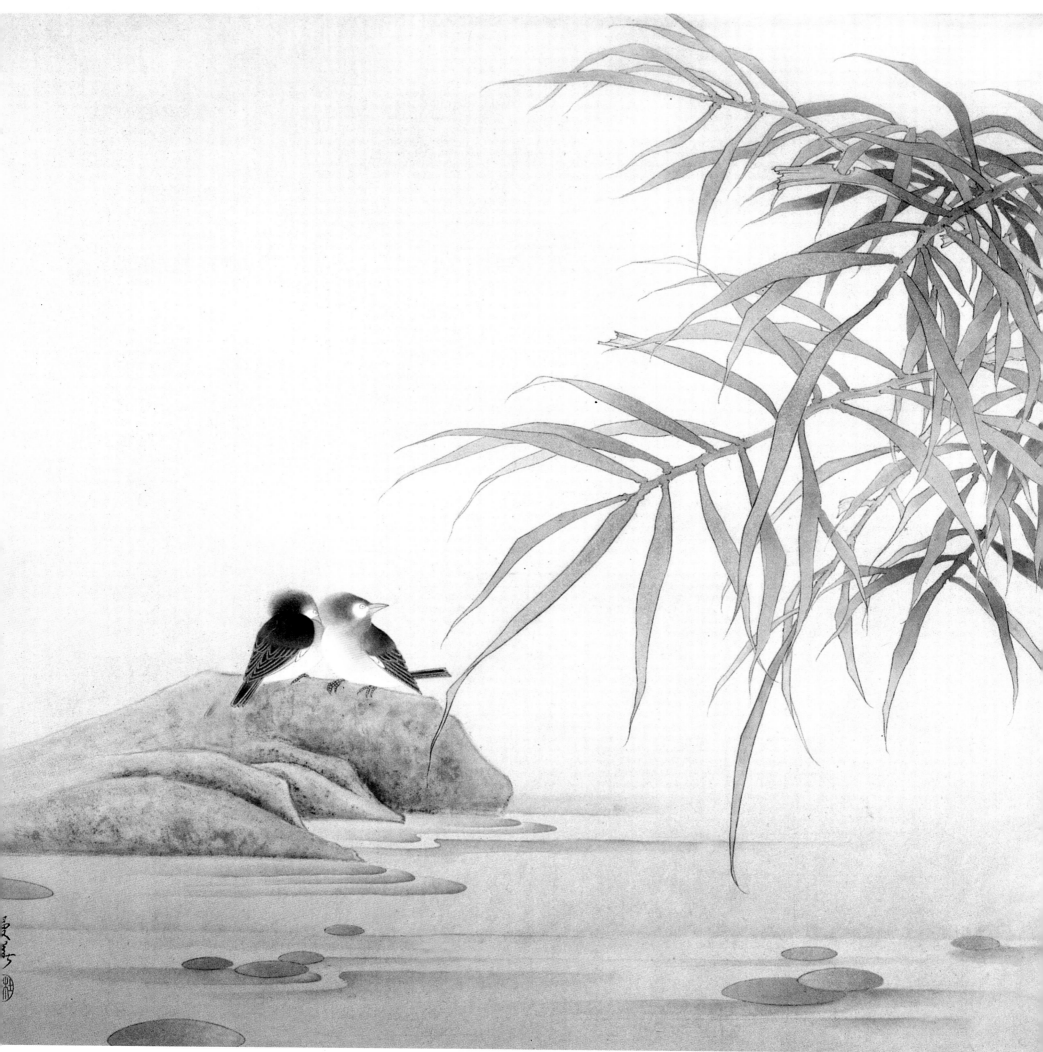

杜曼华

中国美术学院

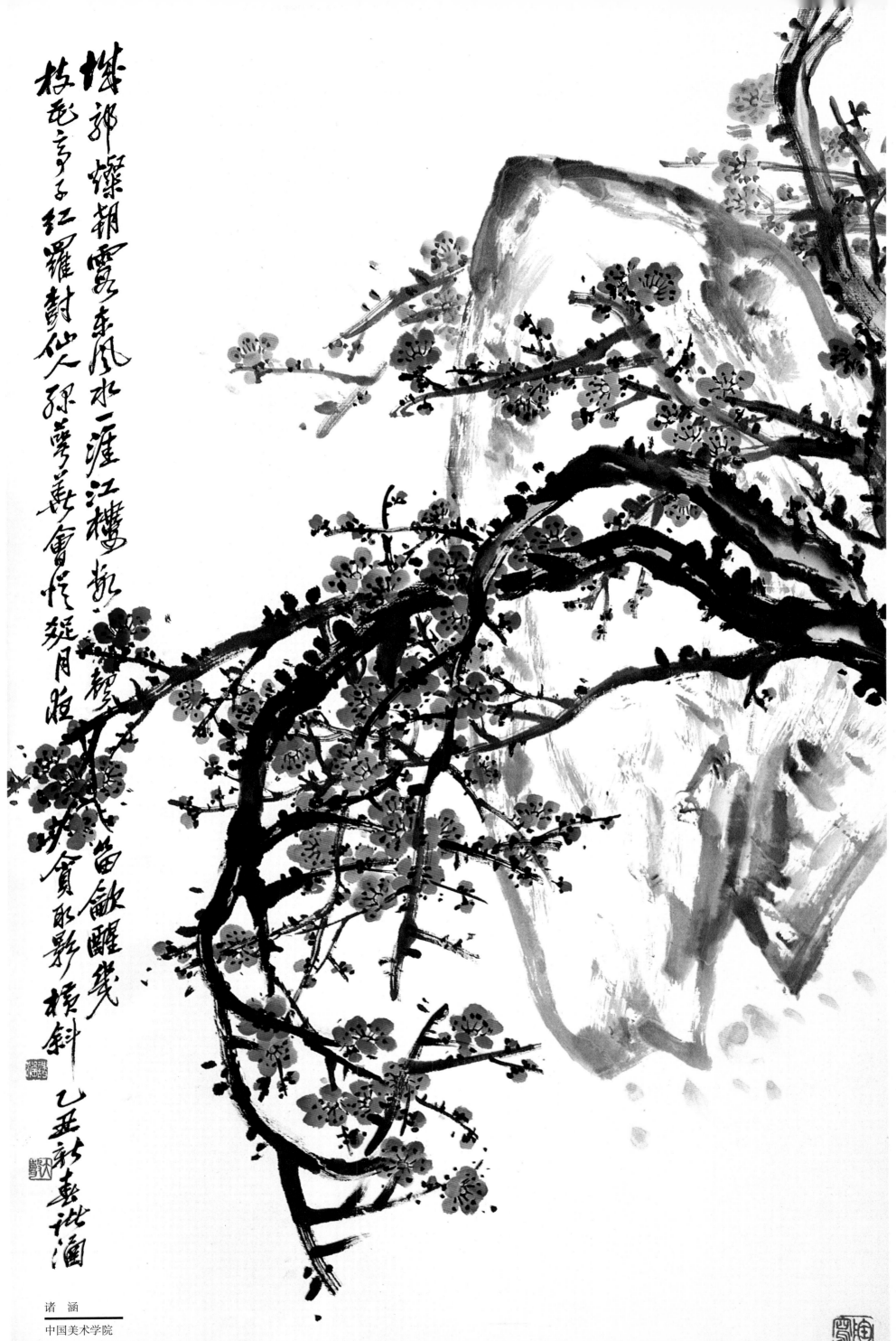

诸 涵

中国美术学院

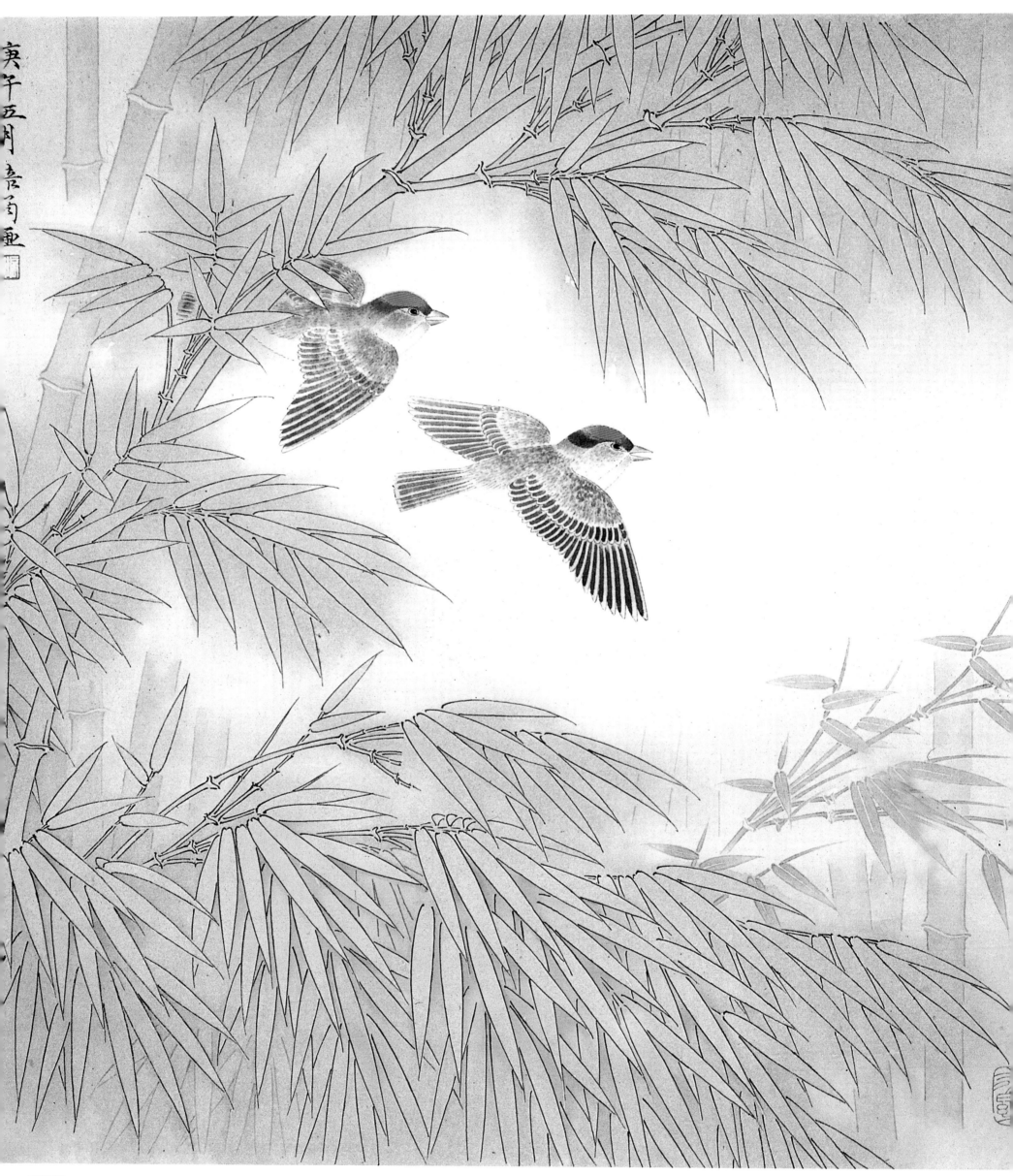

章培筠

中国美术学院

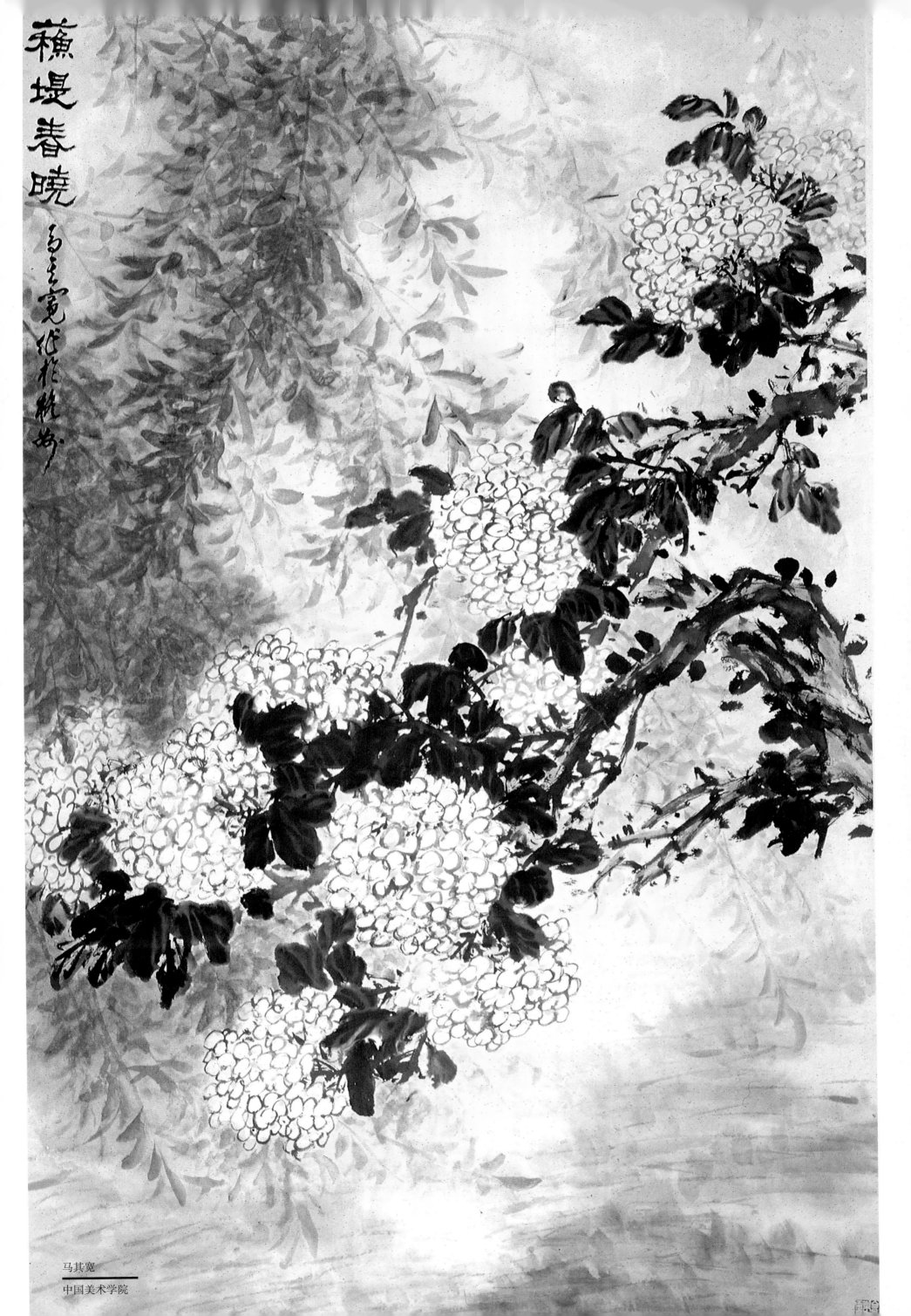

苏堤春晓

马其宽

中国美术学院

田　源

中国美术学院

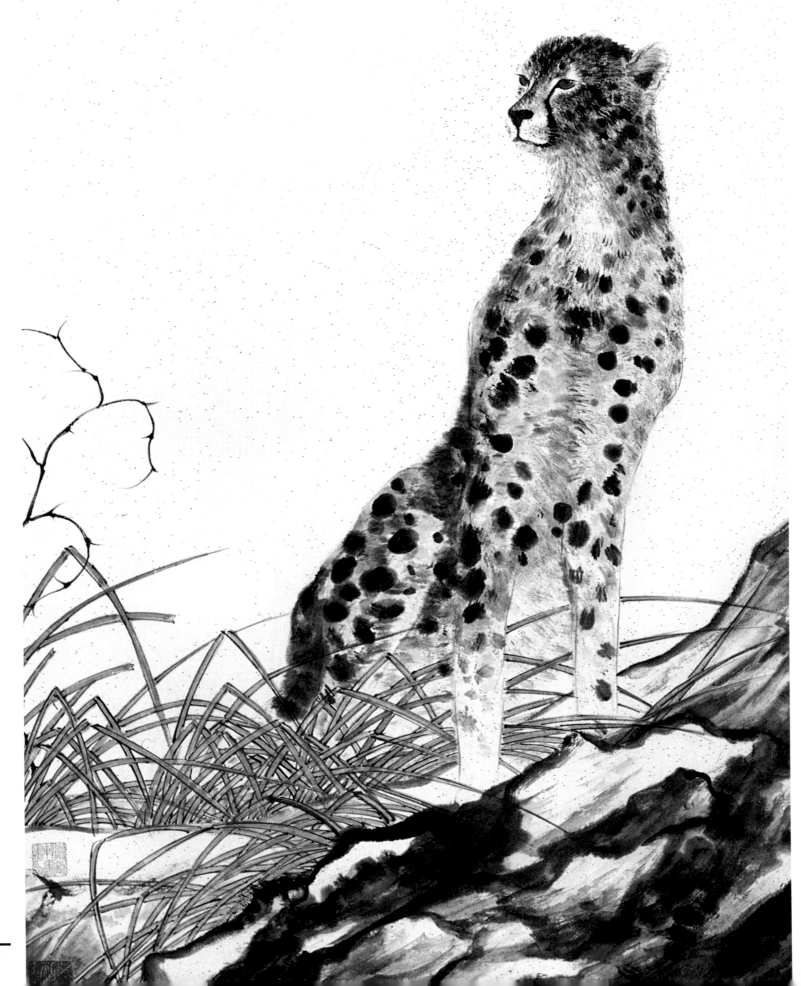

猎豹图 甲戌正月
阿彦农写于长桥
岩歇轩

闵学林
中国美术学院